对联

DUILIAN
YIBAI
FU

100 副

历代书法名家草书集字丛帖

LIDAI SHUFA MINGJIA CAOSHU JIZI CONGTIE

杜江 主编

天津出版传媒集团

天津人民美术出版社

图书在版编目（CIP）数据

对联100副 / 杜江主编. -- 天津：天津人民美术出版社，2023.7

（历代书法名家草书集字丛帖）

ISBN 978-7-5729-1218-4

Ⅰ. ①对… Ⅱ. ①杜… Ⅲ. ①草书－法帖－中国－古代 Ⅳ. ①J292.34

中国国家版本馆CIP数据核字(2023)第127569号

历代书法名家草书集字丛帖　对联100副

LIDAI SHUFA MINGJIA CAOSHU JIZI CONGTIE DUILIAN YIBAI FU

出　版　人	杨惠东
责 任 编 辑	刘　欣
技 术 编 辑	何国起　姚德旺
出 版 发 行	天津人民美术出版社
社　　　址	天津市和平区马场道 150 号
邮　　　编	300050
电　　　话	(022)58352900
网　　　址	http://www.tjrm.cn
经　　　销	全国新华书店
制　　　版	天津市彩虹制版有限公司
印　　　刷	天津新华印务有限公司
开　　　本	889 毫米×1194 毫米 1/16
版　　　次	2023 年 7 月第 1 版
印　　　次	2023 年 7 月第 1 次印刷
印　　　张	6.75
印　　　数	1-5000
定　　　价	42.00元

简 介

在学习书法的过程中，往往临摹与创作是脱节的，训练的成效和自由的书写似乎很难糅合起来。古人认为，『集字』是联系临摹与创作的一个重要环节。宋代著名书法家米芾在谈到他的学习经验时说，当初不少人讥笑他的『集古字』没出息，后来米芾突然变出『风樯阵马，八面出锋』的独特风格，又大受那些二人的赞赏。殊不知『集古字』正是米芾晚年变法的根底所在。

事实证明，『集古字』是学习传统的一条捷径，它不仅使得我们可以汲取到丰厚的营养而不致任笔为体，同时，还使得我们不因死学一家，陷入古人的窠臼，学一辈子都难以形成自己的风格。

受字帖载体——纸张的限制，个人运用记忆、剪贴等手段集字，困难重重，很多书法爱好者都希望案头有一本集古字帖可随时查阅、参考，即使是已有相当成就的书法家，在创作草书作品时，也不得不耗费精力去查《草字编》。通过什么样的努力可以实现大家的愿望，出于这样的考虑，我们开始着手编辑这套《历代书法名家草书集字丛帖》。一方面，为适应书家习以为常的创作题材，我们精选了上自西周下至近代的著名诗歌、对联、文句，或鸿篇巨制，或短笺小品，均为脍炙人口的作品；另一方面，运用先进的电脑技术，选择东晋以来的名家草书进行拼接、修饰，每篇集字自成一件书法作品。在我们的编辑方案中，不仅考虑到每件作品整体构成的浑然与书写过程的节奏感，还有意识地将每件作品的风格差距尽可能地拉大。读者既可以直接临摹，以提高驾驭笔墨的综合能力，为从初步的临帖向创作过渡打下基础，又可以将之作为一种新面貌的『法帖』进行欣赏，相信对触发读者探索不同风格可能性的思考有所裨益。

这套丛帖现出版四册，是我们首次尝试电脑集字的成果，其间校验、修改十余稿，甘苦自知。谨献给广大书法爱好者，期望给您带来喜悦与帮助，同时也企盼读者对编辑过程中的不当之处提出宝贵意见。

凡

例

一、本丛帖共四册，内容采自中国历代诗歌、对联、名句等，形式以条幅、联语为多，间以斗方、横幅、团扇等，以适应学习者不同的书写习惯。

二、每页正文右上角为作品释文，左下角数字与释文相对应，代表不同的草书名家，其中有少数为两至三位名家草书部首的拼接。右下角为诗文出处。

三、为全书版式统一计，书中所有横幅作品释文及代表不同书家的数字仍为竖排。

目录

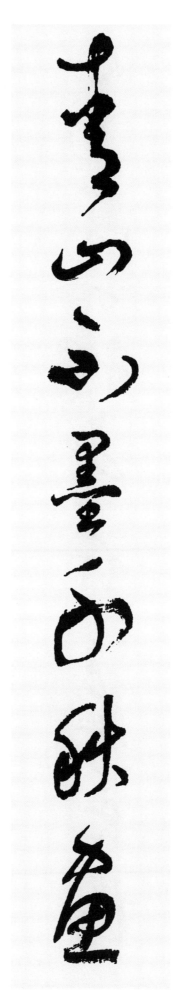

青山不墨千秋画

流水无弦万古诗

杜春华小孤山联

81
102
48
81
48
74
81
/
63
105
97
81
50
102
50

身比闲云　月影溪光堪证性　心同流水　松声竹色共忘机

身比闲云月影溪光堪证性

心同流水松声竹色共忘机

王藻儒天台山联

63
29
100
68
105
120
50
105
107
127
68
/
46
63
83
50
105
74
120
88
74
19
68

一径飞红雨　千林散绿荫

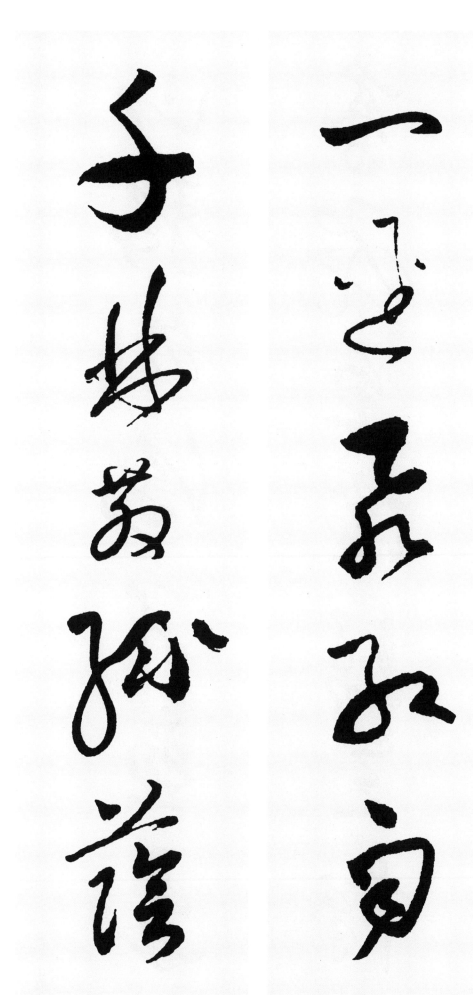

龙门联

山静多涛开画景

鸢飞鱼跃悟天机

叠彩山联

19
19
120
106
81
106
68
/
128
68
97
33
42
84
68

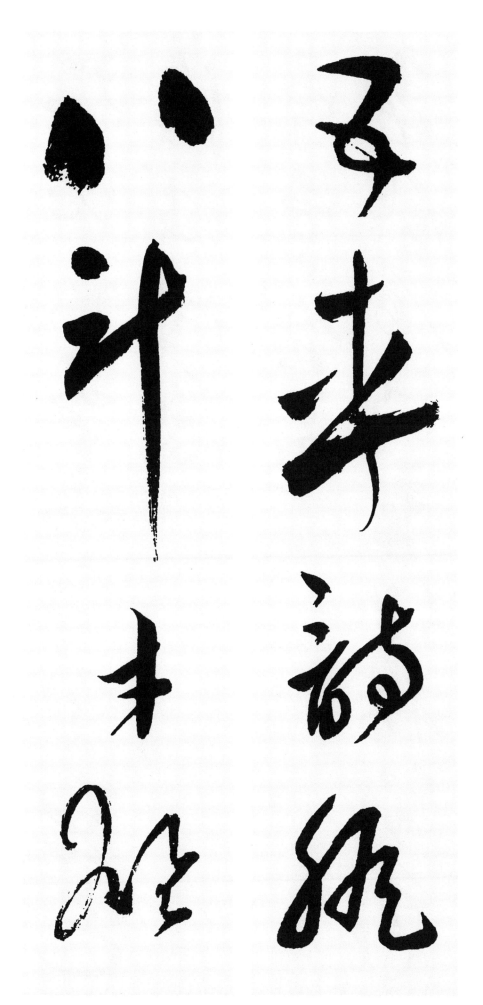

97
127
130
70
97
120
48
50
113
/
81
123
97
54
/
56
97
68
99
65
105
99
48
100
/
97
109
120
97

漳德关联

八卦亭联

7

临水开轩　四面云山皆入画　凭栏远眺　万家烟火总关情

临水开轩　四面云山皆入画　凭栏远眺　万家烟火总关情

大光亭联

古上奇观属岩壑

往来名士尽风流

杨树恩山阴自在亭联

68
102
19
50
68
99
120
/
81
81
50
50
106
97
50

云影波光天上下

松涛竹韵水中央

止息亭联

63
120
123
123
50
48
/
120
128
68
89
108
50
97

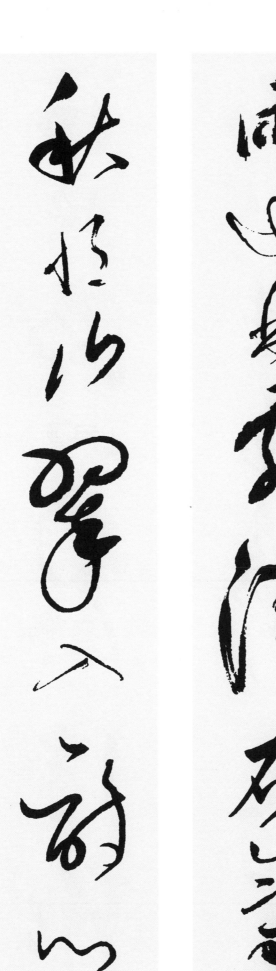

止息亭联

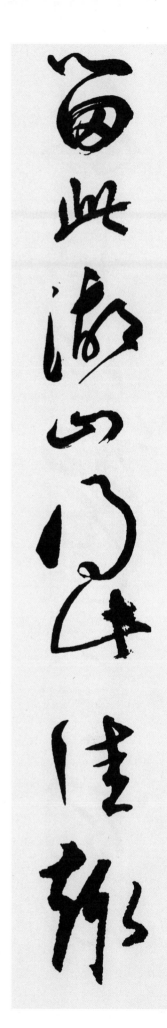

留此湖山　得此佳趣　召以佳景　假以文章

水心观音亭联

81
81
105
102
50
63
68
88
/
97
19
74
68
68
19
81
97

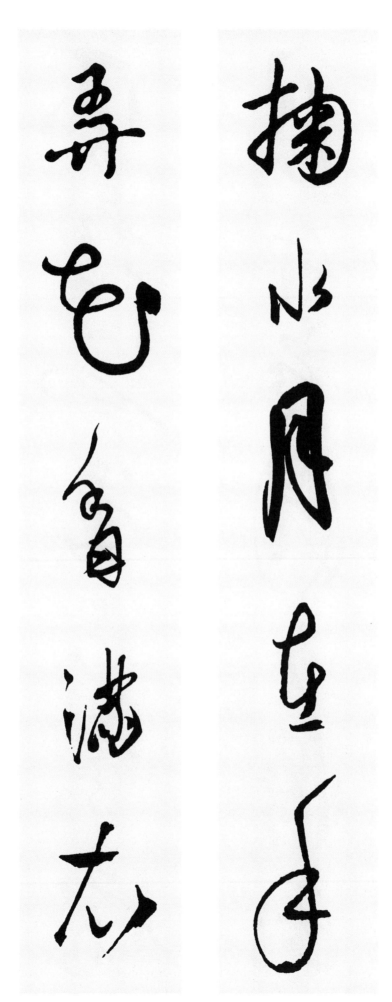

70
108
81
107
50
/
127
100
97
113
63

风旌不动真乘义

月印常圆了悟因

14
81
97
96
105
87
56
105
/
42
127
29
68
42
70
19

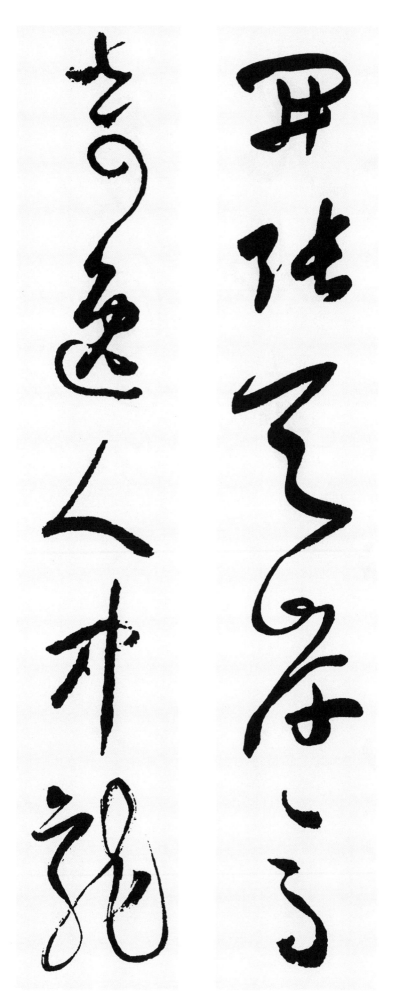

开张天岸马　奇逸人中龙

陈抟老君台联

105
81
81
120
76
/
50
81
48
63
79

15

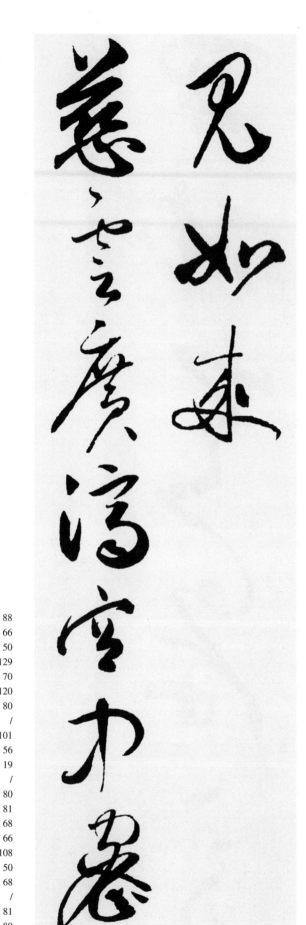

观音亭联

88
66
50
129
70
120
80
/
101
56
19
/
80
81
68
66
108
50
68
/
81
89
63

笔底江山助磅礴

楼前风月自春秋

65
113
120
74
54
70
70
/
56
63
108
65
63
120
113

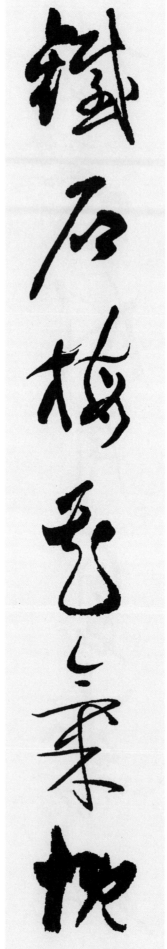

铁石梅花气概　山川香草风流

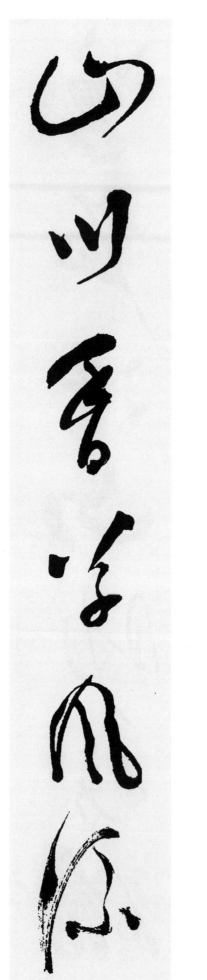

120
105
48
48
50
42
/
56
99
105
120
113
105

清风明月自来往　流水高山无古今

周延俊伯牙亭联

63
79
113
108
23
63
88
/
109
116
81
105
19
97
81

清风明月本无价

近水遥山皆有情

123
106
97
89
105
87
42
/
23
58
50
105
74
120
68

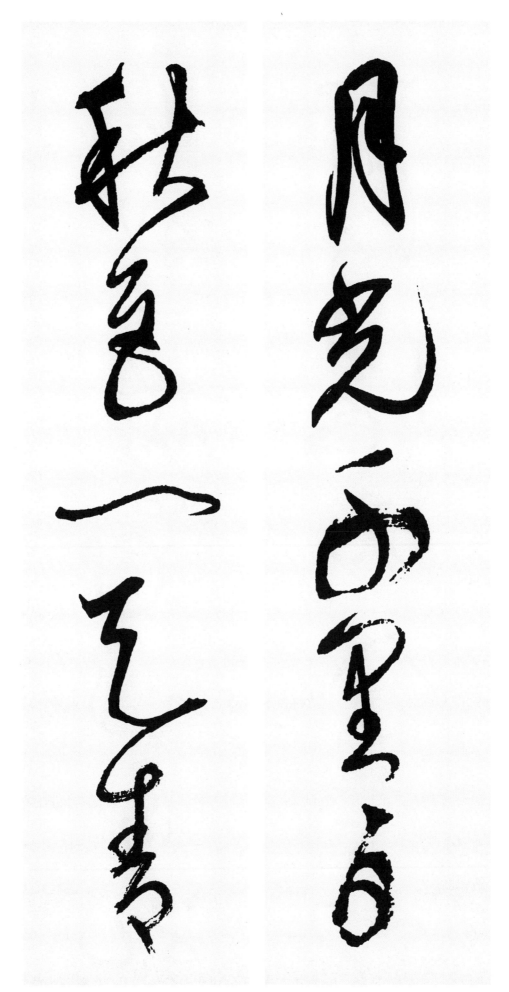

君山亭联

81
81
48
48
49
/
106
113
63
97
81

几点梅花归笛孔

一湾流水入琴心

105
63
113
100
63
117
50
/
19
130
97
105
19
34
50

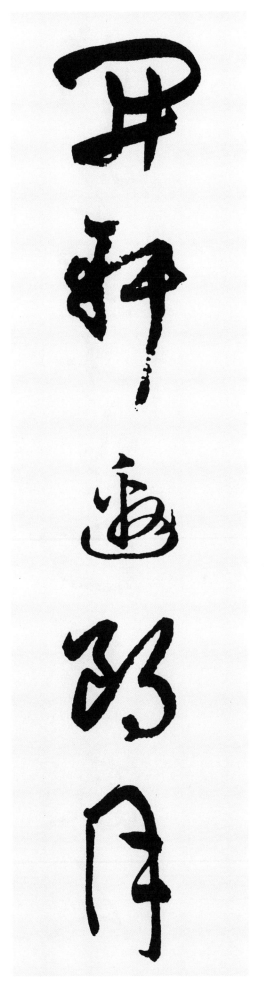

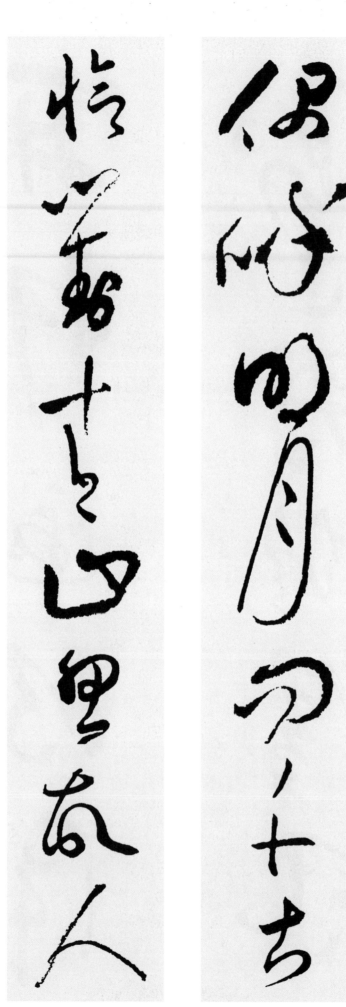

偶呼明月问千古　恰对青山思故人

捉月台联

105
105
87
50
50
34
97
/
70
74
74
50
120
63
50

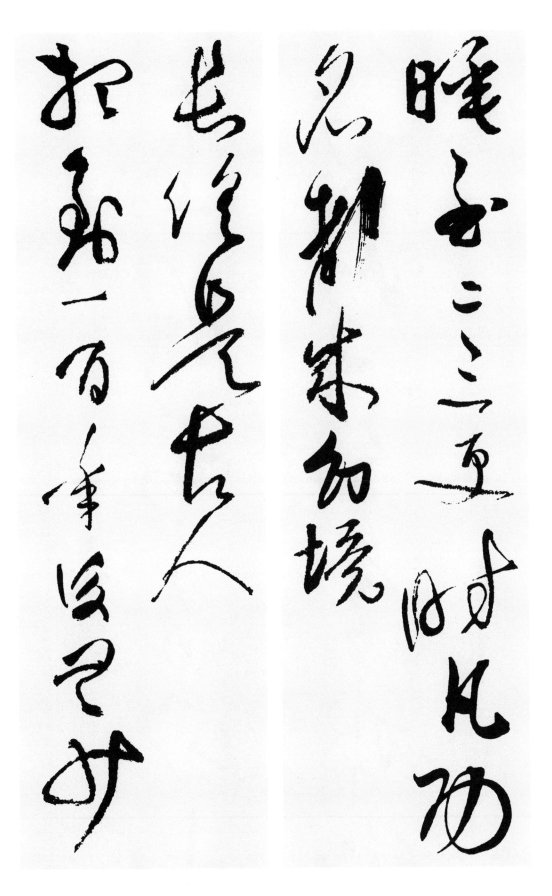

睡至二三更时　凡功名都成幻境　想到一百年后　无少长俱是古人

黄粱梦亭联

105
118
65
50
74
63
108
97
/
50
105
41
118
65
/
105
74
19
120
120
105
105
48
/
50
50
105
50
50

天上何曾有山水

人间岂不是神仙

普深和尚清凉台联

33
48
102
50
87
63
107
/
48
123
48
68
91
68
33

朱方湖心亭联

118
50
120
105
113
50
106
/
106
68
48
74
105
120
81

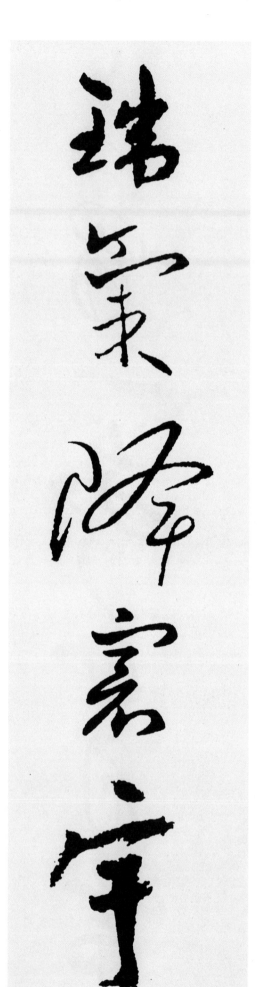

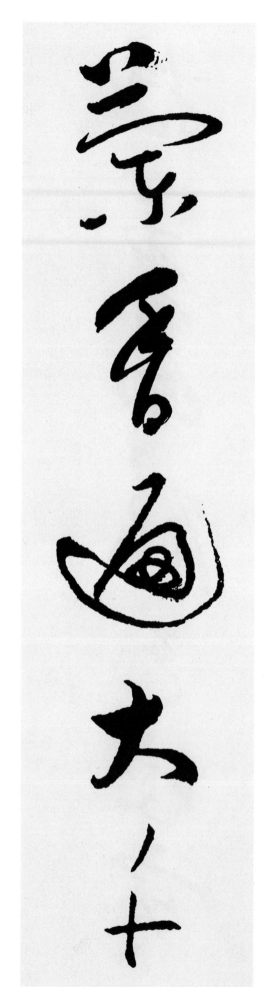

瑞兰亭联

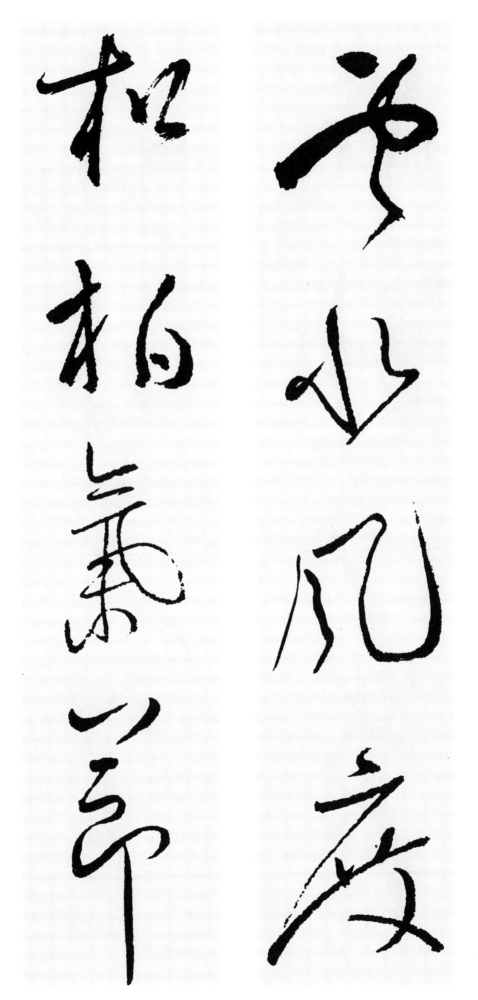

105
50
63
50
/
102
41
74
68

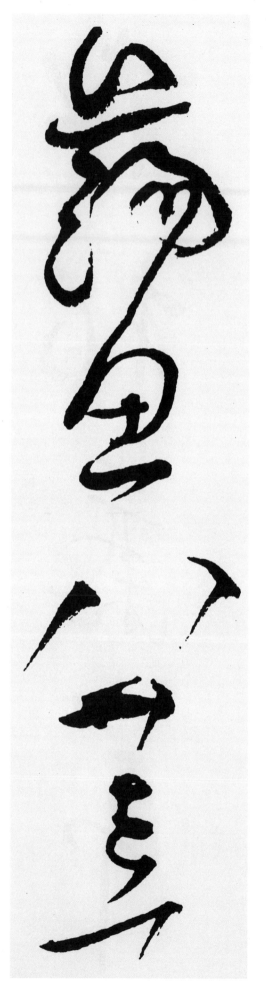

荡思八荒　游神万古

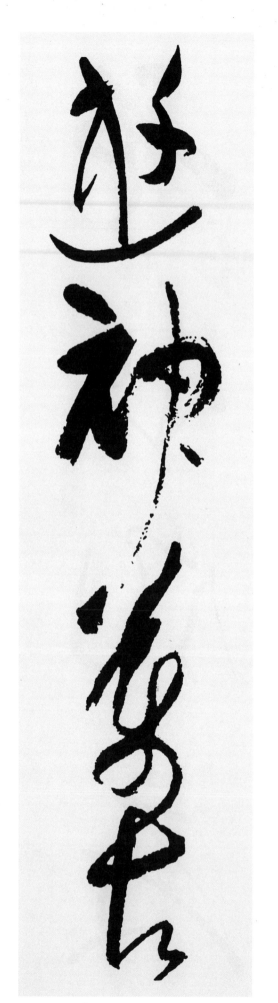

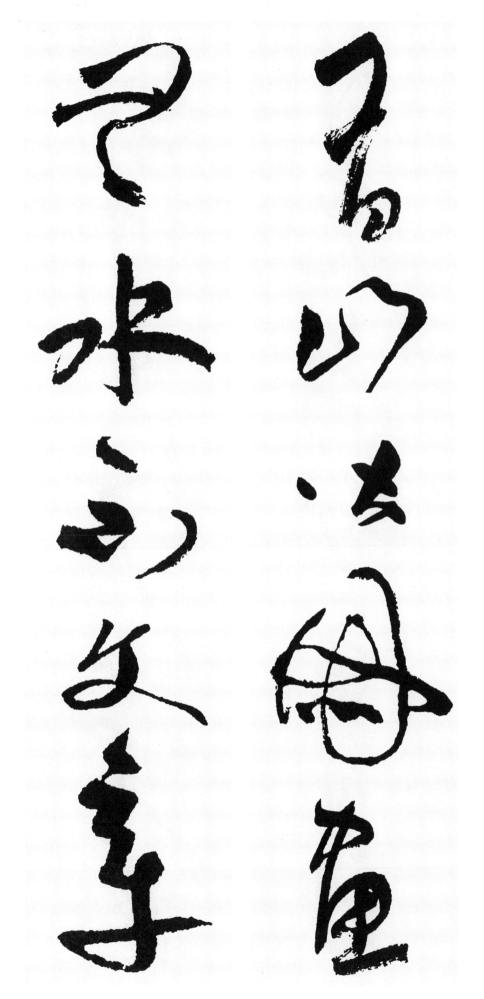

90
63
54
105
81
／
105
74
48
119
74

每闻乐事心先惬　或见奇书手自钞

爱新觉罗·弘历汪园联

每闻乐事心先惬

或见奇书手自钞

54
105
68
63
46
105
68
/
42
81
88
81
54
56
70

人无信不立　天有日方明

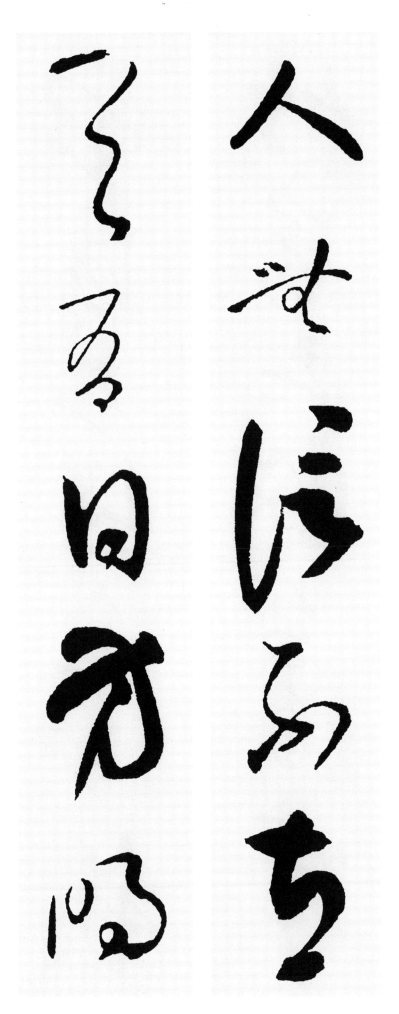

15
23
68
116
68
/
48
19
79
120
42

水清石出鱼可数
竹密花深鸟自啼

哈同花园联

106
83
97
80
106
68
120
/
66
106
42
42
70
56
70

34

107
100
42
50
88
50
63
105
/
63
97
50
87
50
50
50
42

王夫之自题联

王文治自题联

113
63
105
105
102
88
63
/
81
50
59
105
65
70
42

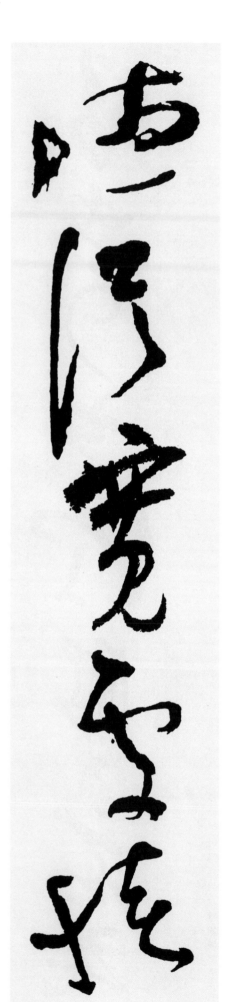

王时敏自题联

50
105
74
50
50
/
90
63
65\19
50
105

王蘧常自题联

50
19
48
68
65
119
50
50
/
50
63
19
48
120
1
50
99

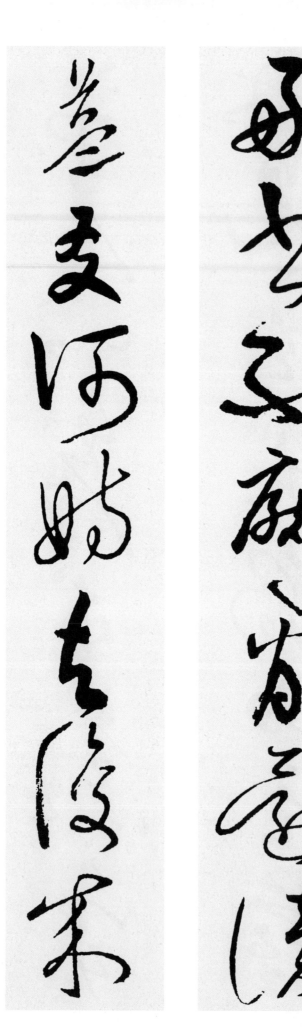

毛怀自题联

68
50
48
42
48
50
/
113
123
97
129
63
48
1

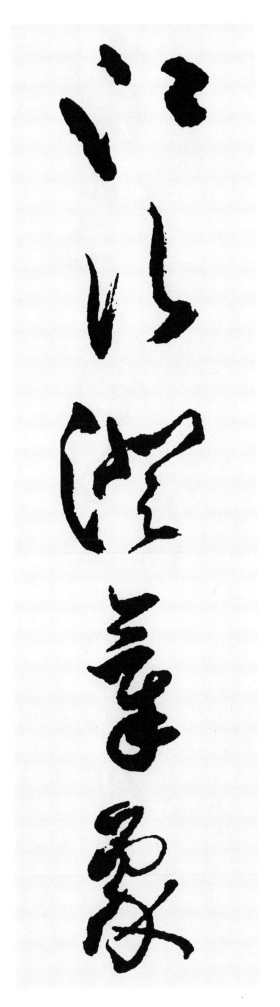

方声洞自题联

105
105
105
65
42
／
42
105
128
42
68

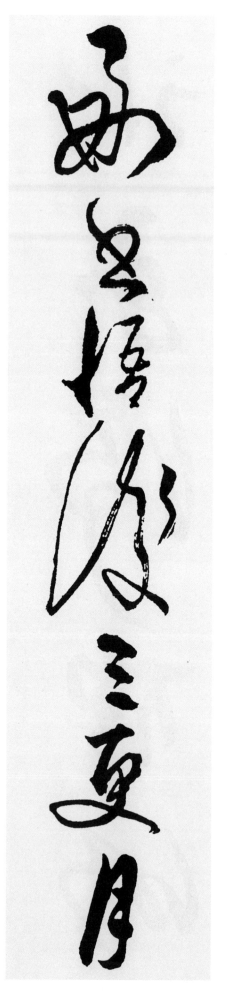

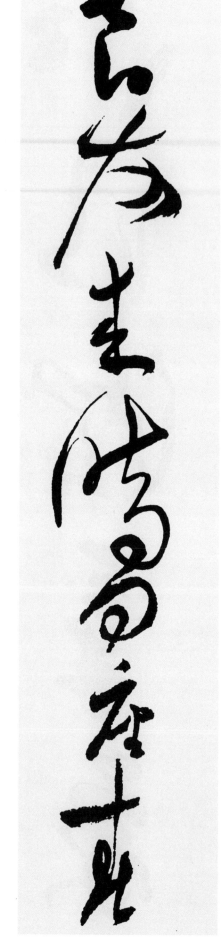

120
48
42
79
87
106
108
/
108
105
108
97
48
53
74

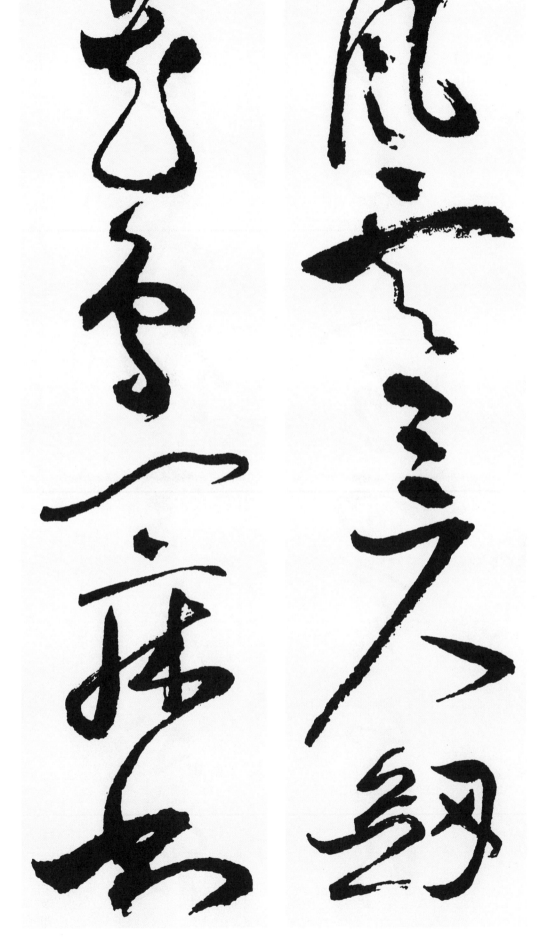

102
105
87
68
105
／
48
105
63
54

105

発上等愿　享下等福　从高处立　向宽处行

左宗棠自题联

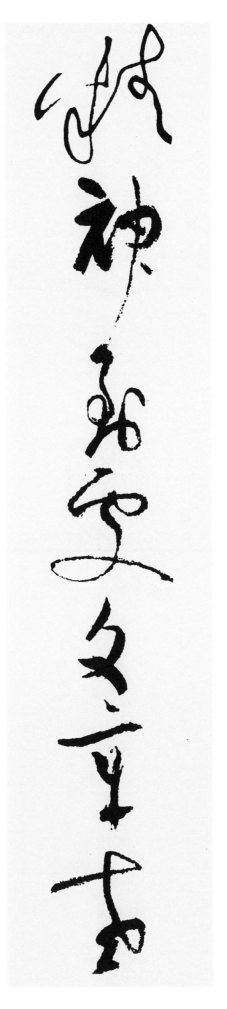

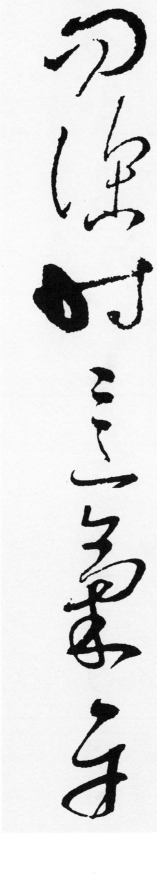

石韫玉自题联

63
87
74
50
65
102
74
/
33
50
19
87
68
60
68

真理学从五伦做起

大文章自六经分来

申涵光自题联

松风蕉雨

家无长物

竹露

叶元璋自题联

120
74
105
65
113
65
/
105
65
70
65
/
65
68
65
97
89
120
/
54
81
1
50

47

立志不随流俗转

留心学到古人难

叶恭绰自题联

42
19
32
120
105
42
50
/
81
50
68
74
65
48
68

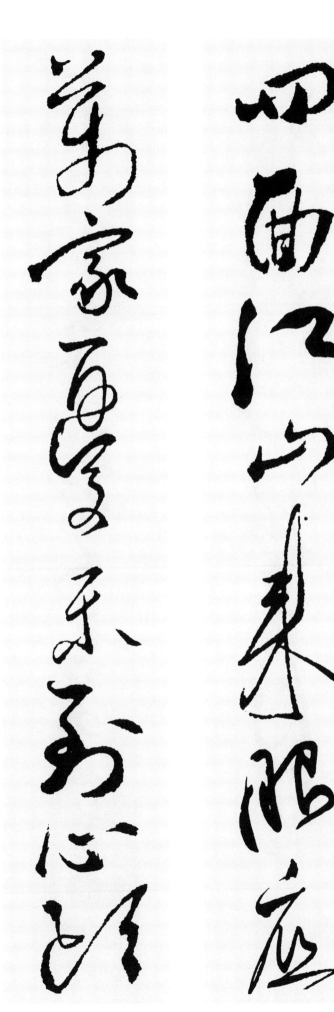

四面江山来眼底　万家忧乐到心头

田家英自题联

23
76
105
50
30
63
63
/
89
105
1
39
65
102
105

49

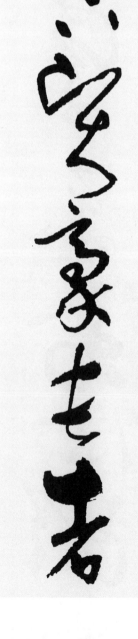

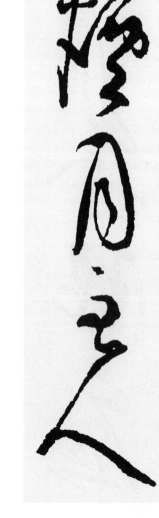

105
59
105
63
48
42
50
90
/
50
23
105
120
48
120
50
19

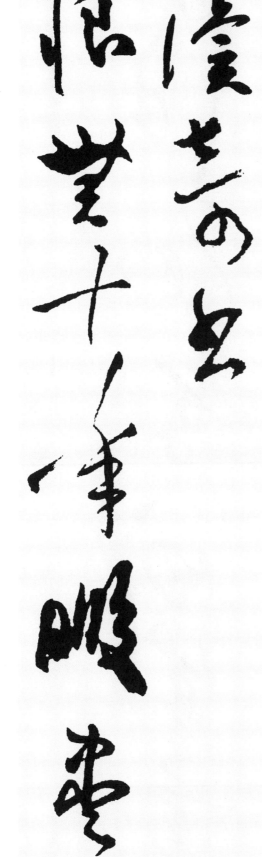

喜有两眼泪（明）　多交益友　恨无十年暇　尽读奇书

包世臣自题联

不除庭草留生意 爱养盆鱼识化机

永瑆 自题联

97
87
120
74
81
81
57
/
50
68
70
90
88
19
50

阐旧邦以辅新命　极高明而道中庸

冯友兰自题联

41
68
65
19
68
120
50
/
108
68
120
65
63
50
68

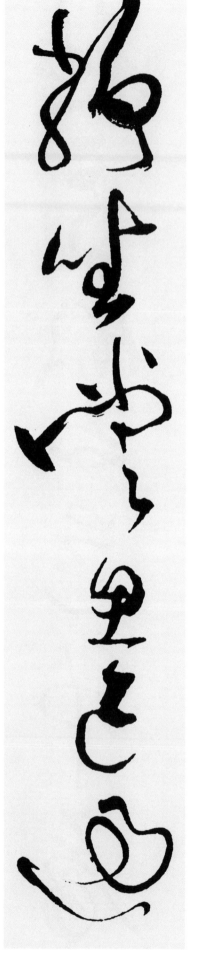

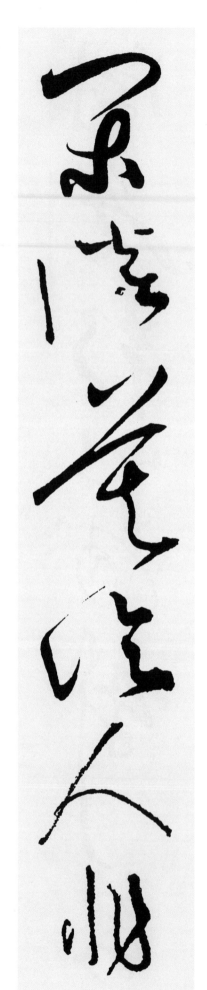

113
68
63
43
68
120
/
100
50
68
97
50
42

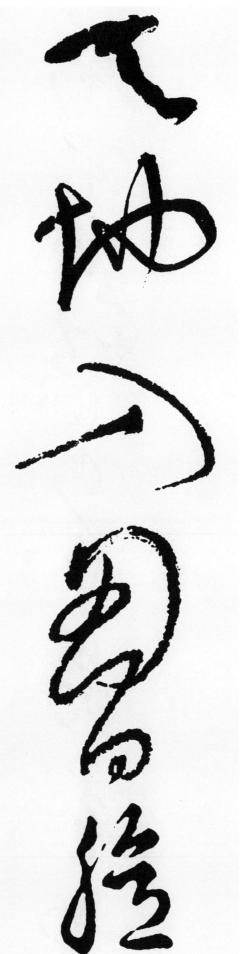

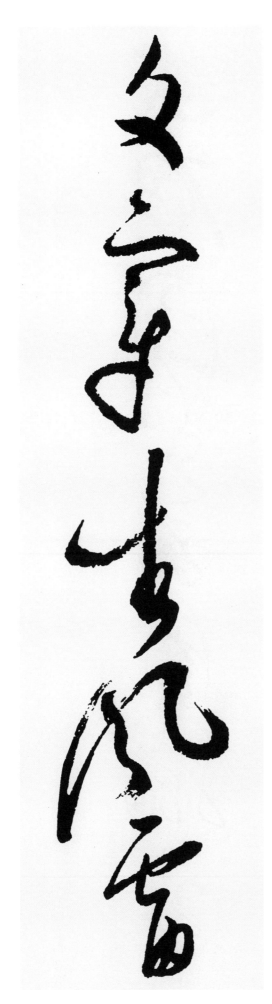

吕留良自题联

刘熙载自题联

63
50
68
89
65
68
50
50
/
48
48
81
116
120
107
116
97

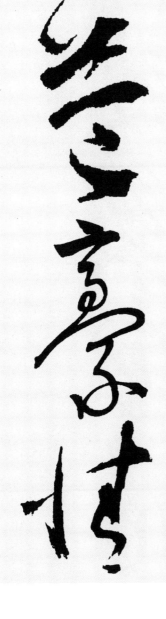

祁毓麟自题联

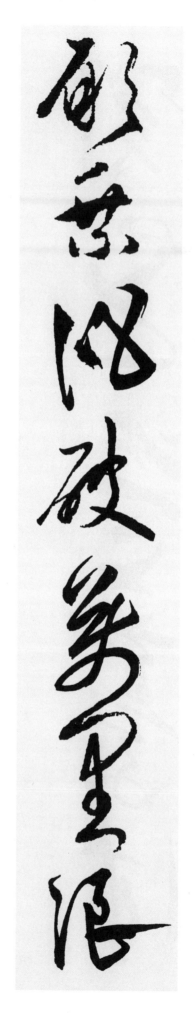

106
70
105
74
105
48
97
/
105
76
105
105
102
105
97

一窗佳景王维画

四壁青山杜甫诗

19
65
65
68
63
81
105
／
105
97
81
63
50
43
81

孙星衍自题联

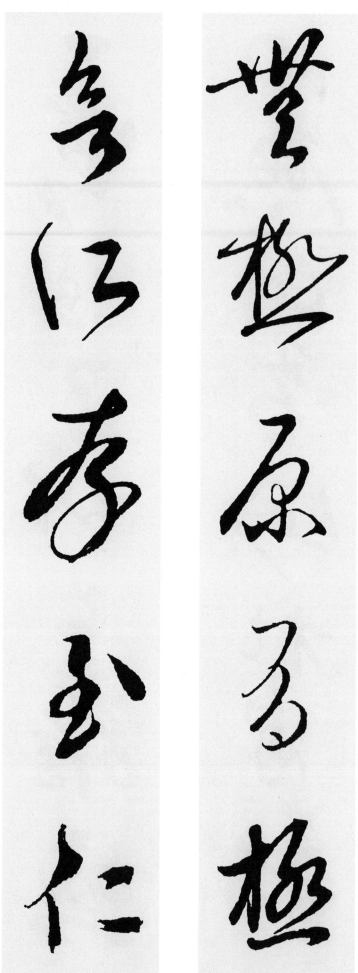

于右任自题联

19
68
91
39
80
/
80
97
68
65
102

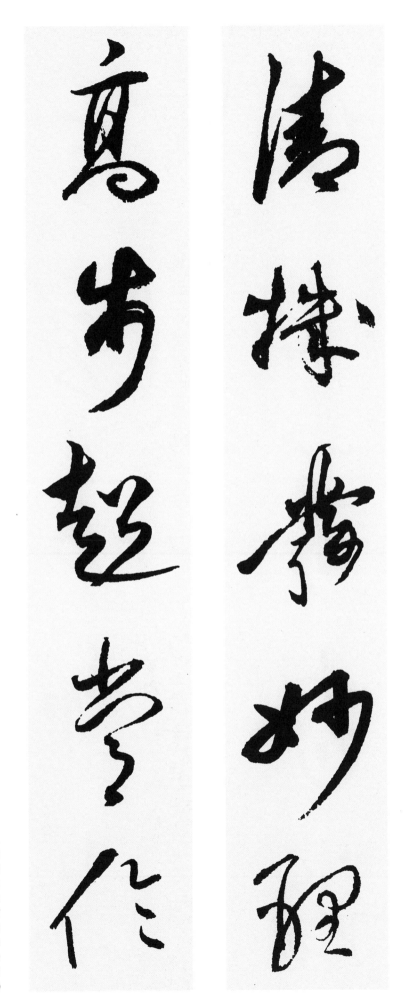

杨法 自题联

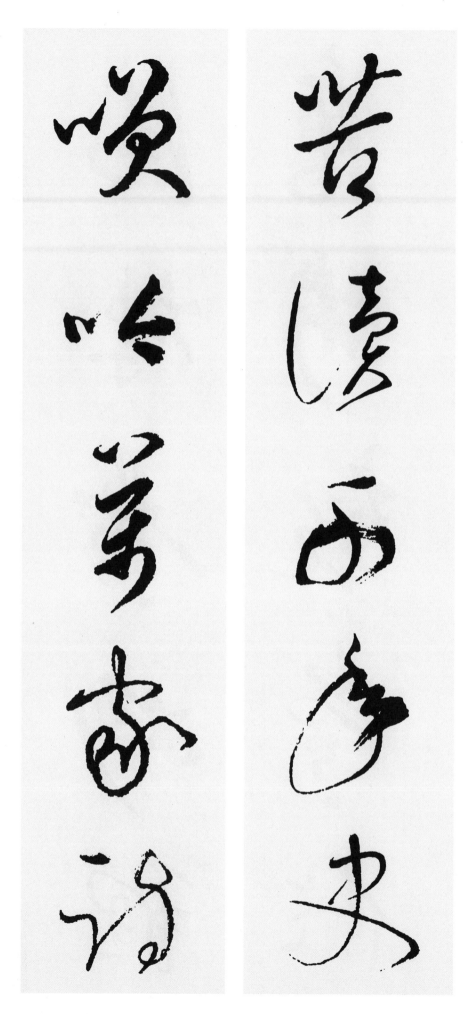

23
68
48
105
50
/
81
105
65
81
50

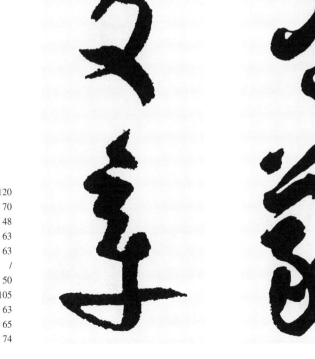

120
70
48
63
63
/
50
105
63
65
74

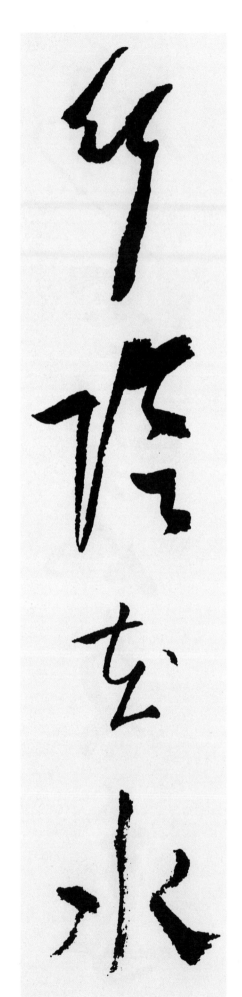

李育自题联

90
74
14
90
/
105
60
120
97

樵歌一曲众山皆响　松云满目万壑争流

李子仙自题联

樵歌一世泉以诂響

松云滿目萬壑争流

120
54
50
50
123
105
50
52
/
102
68
81
99
65
81
81
105

65

学浅自知能事少

礼疏常觉慢人多

李佐自题联

交满四海　乐道人善　胸罗万卷　不矜其才

李经畦自题联

交满四海　乐道人善　胸罗万卷　不矜其才

123
68
48
102
105
63
48
42
/
74
63
50
130
123
81
50
70

67

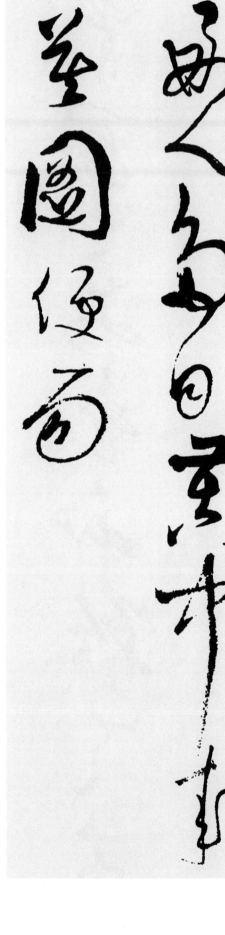

好人多自苦中来　莫图便易　凡事皆缘性（忙）里错　且更从容

吴大澂自题联

120
48
97
68
97
90
74
/
63
42
50
50
/
108
50
81
106
50
120
63
/
19
19
50
68

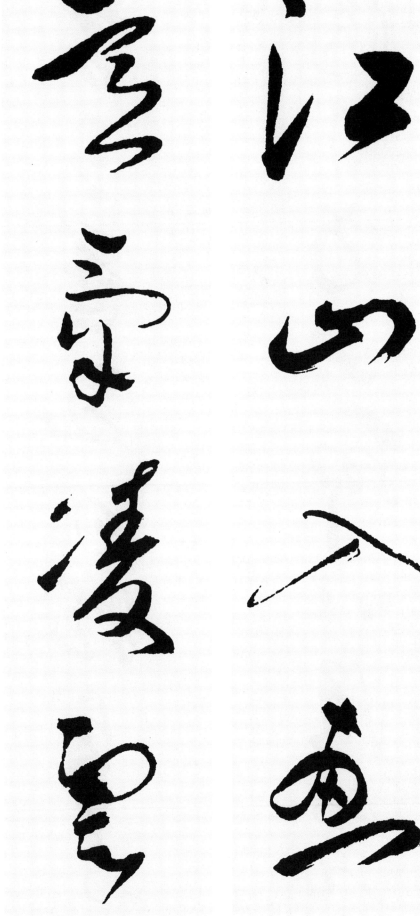

100
102
50
105
/
120
50
54
68

圆行方止　聊以从容

学立道通　自然贞素

何绍基自题联

33
68
65
50
68
81
81
68
/
63
81
106
105
108
46
81
68

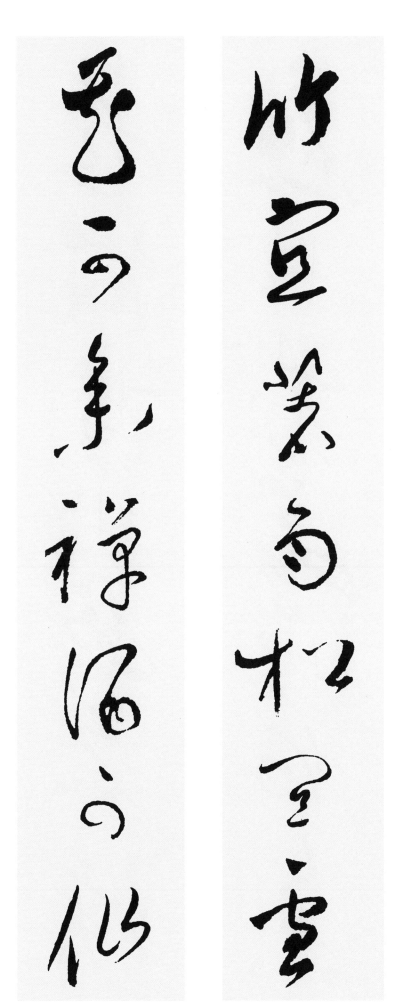

汪士慎自题联

81
63
63
48
68
68
120
/
48
50
105
50
50
50
68

启功自题联

50
102
68
68
78
68
99
/
105
19
120
89
23
68
90

要求真学问

莫做假文章

白鸟忘机看天外云舒云卷

青山不老任庭前花落花开

106
123
19
68
120
81
120
50
/
53
48
130
/
81
120
48
74
97
65
50
68
/
68
100
50

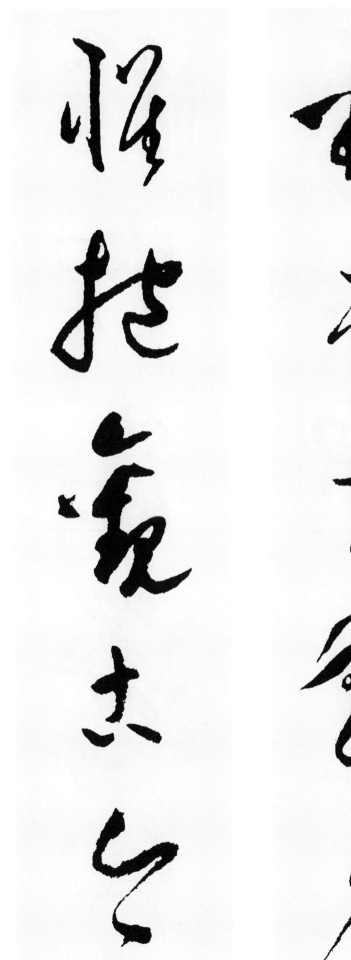

63
58
42
63
54
/
107
105
74
74
120

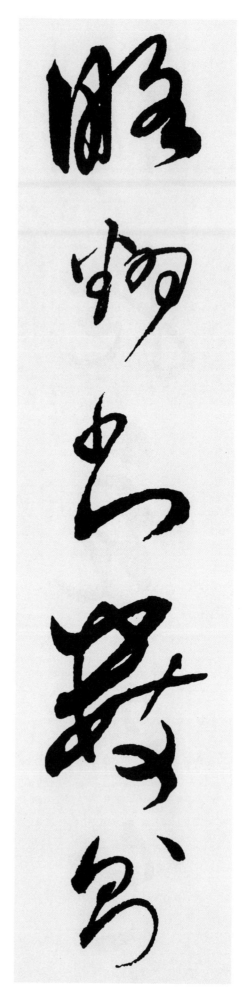

100
120
26
65
68
/
66
68
100
35
105

陈字自题联

水能性淡为吾友　竹解心虚是我师

陈元龙自题联

120
65
50
68
50
81
105
/
120
68
50
68
105
123
68

事能知足心常惬

人到无求品自高

陈白崖自题联

65
97
50
59
63
50
52
/
48
74
105
105
130
63
81

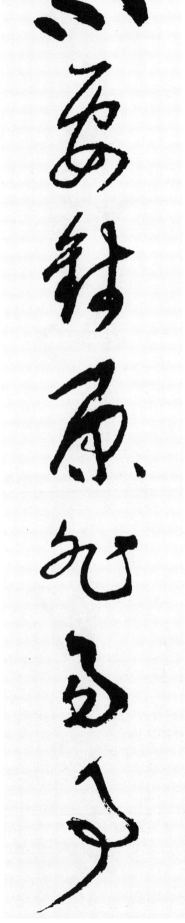

63
123
81
42
97
105
63
／
50
105
68
33
118
63
116

79

书有未曾经我读 事无不可对人言

书有未曾经我读 事无不可对人言

邵飘萍自题联

莫对青山谈世事

休将文字占时名

郁达夫自题联

63
50
74
50
81
48
50
/
19
85
119
88
70
105
105

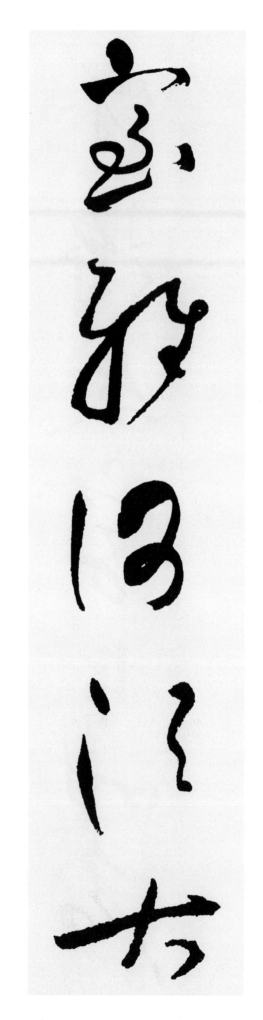

郑燮自题联

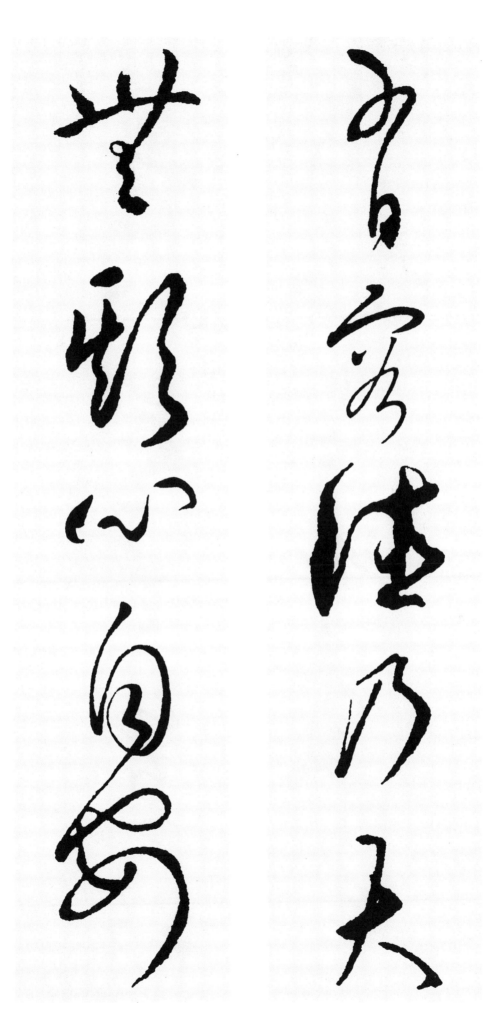

有容德乃大 无欺心自安

74
88
42
19
107
/
19
70
63
56
1

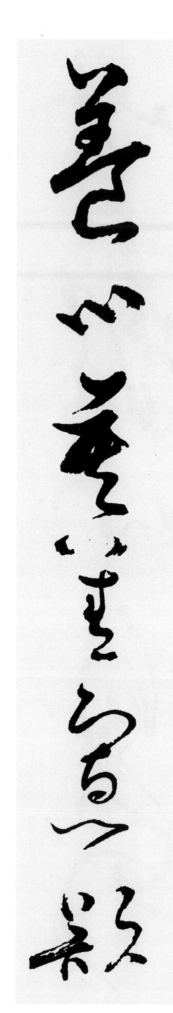

81
63
118
50
68
102
/
87
105
109
100
54
120

郑成功自题联

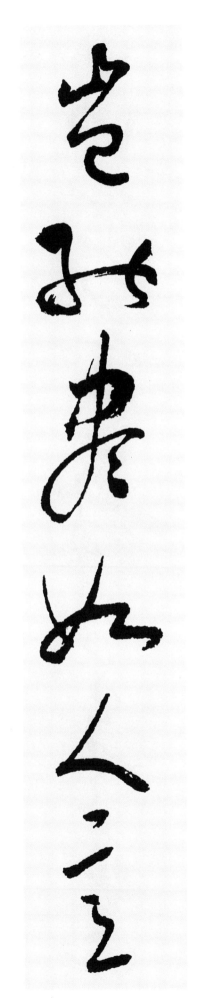

冼星海自题联

81
105
126
74
48
88
/
63
105
105
50
105
68

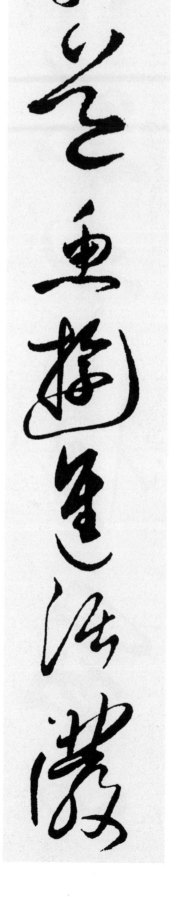

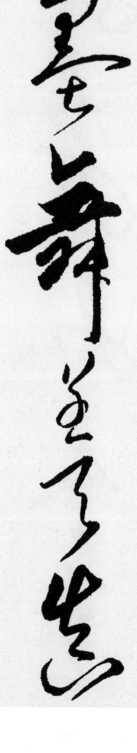

体道鱼游进活泼　消闲墨舞呈天真

赵金光自题联

105
23
105
68
88
130
120
/.
105
99
68
53
35
107
50

诗赋于光风霁月

琴操在流水知音

赵逢明自题联

68
105
19
105
63
105
120
/
50
81
19
120
50
84
68

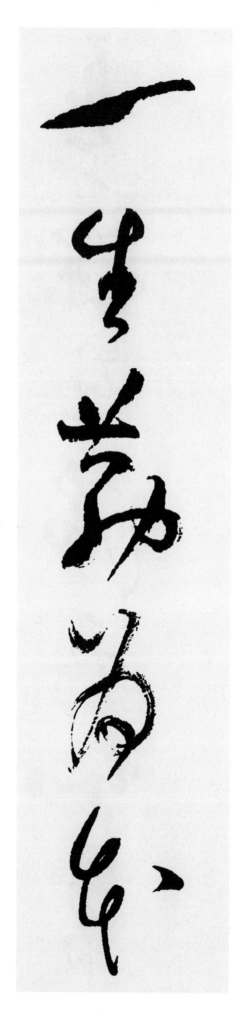

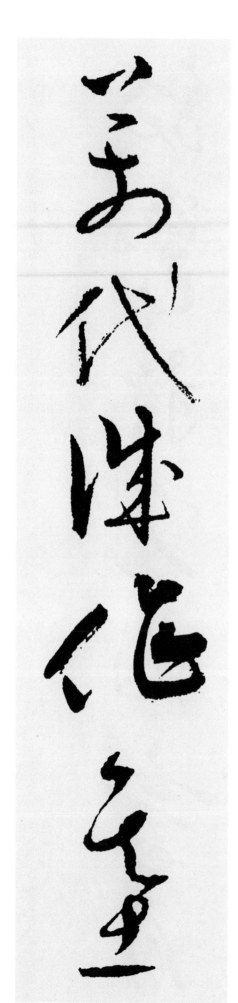

一生勤为本　万代诚作基

19
48
105
81
68
/
50
50
100
63
68

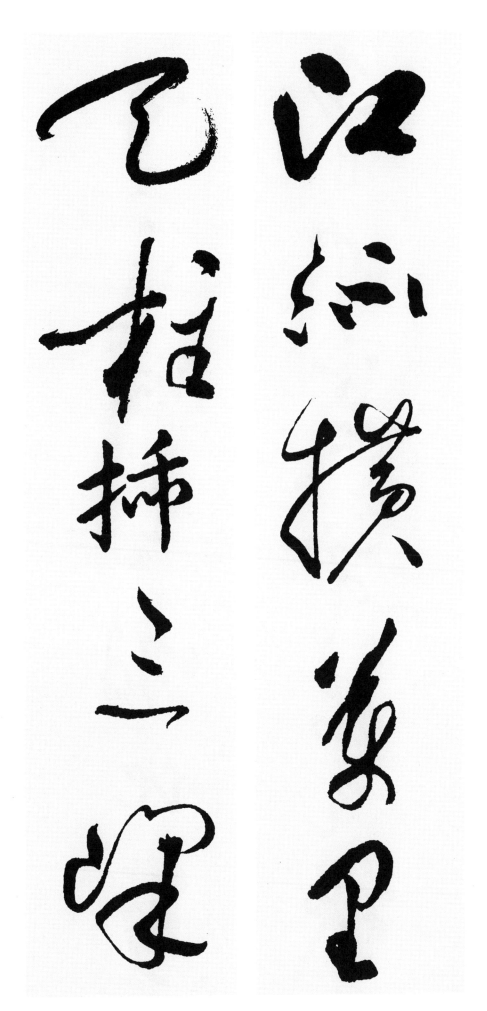

65
63
68
63
105
/
105
65
70
50
120

陈斌如联

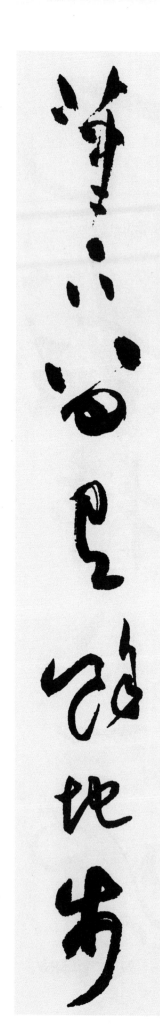

笔下留有余地步

胸中养无限天机

姚铁松自题联

90
48
105
63
105
88
53
/
74
105
50
88
109
109
89

心术不可得罪于天地　言行要留好样与子孙

袁崇焕自题联

心术不可罪于天地言行要留好样与子孙

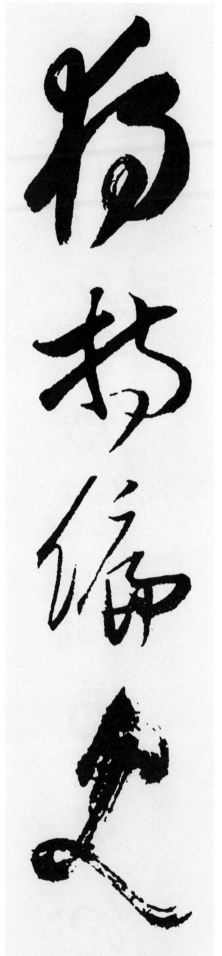

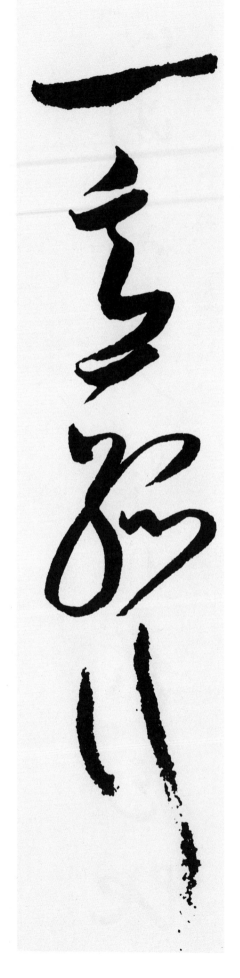

独持偏见　一意孤行

徐悲鸿自题联

54
58
118
63 /
48
118
68
74



每临大事有静气 不信今时无古贤
翁同龢 自题联

 117 48 48 50 87 106 19 / 68 50 19 68 68 68 48



每临大事有静气　不信今时无古贤

翁同龢　自题联

117
48
48
50
87
106
19
/
68
50
19
68
68
68
48

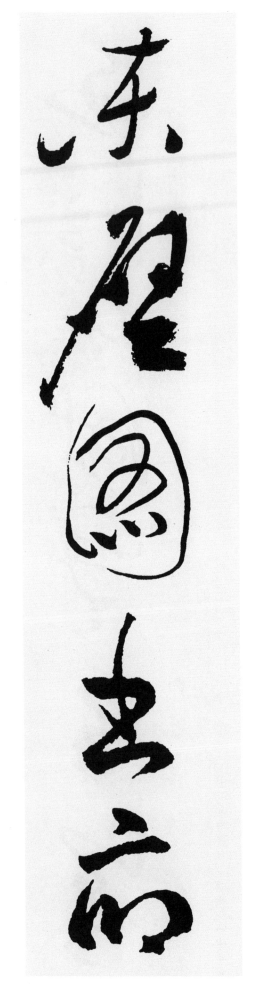

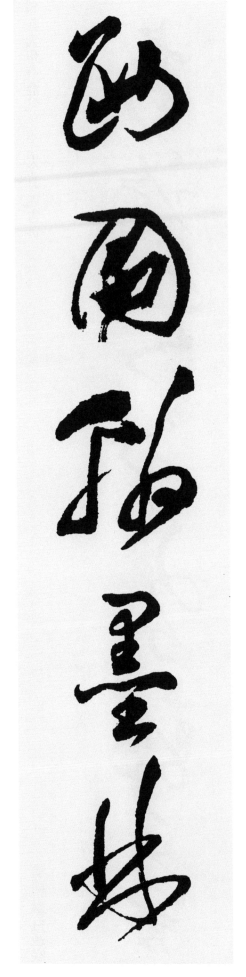

高启云自题联

113
105
63
19
81
/
63
118
105
81
105

泼墨为山皆有意

看云出岫本无心

陶绍原自题联

120
99
23
105
50
87
120
/
113
81
29
81
81
88
63

看花临水心无事　啸志歌怀意自如

黄慎自题联

看志歌怀意自如

48
102
105
116
50
50
50
/
81
83
68
68
68
120
74

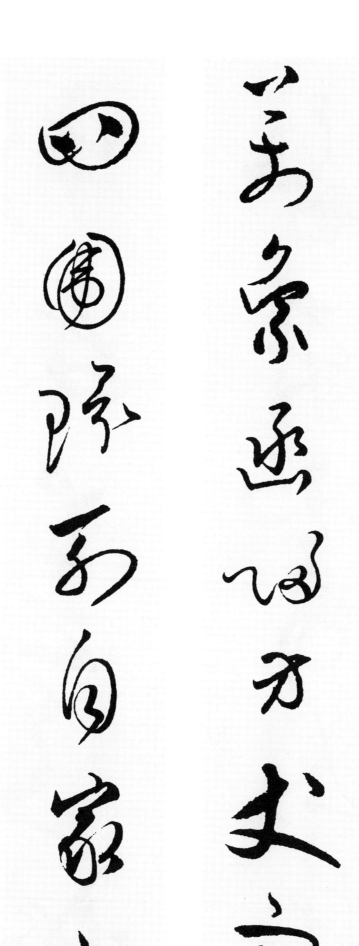

黄遵宪自题联

50
42
70
63
85
107
105
/
68
129
68
99
56
106
19

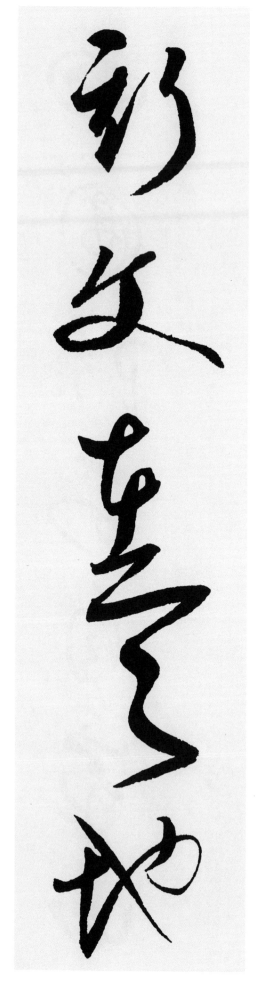

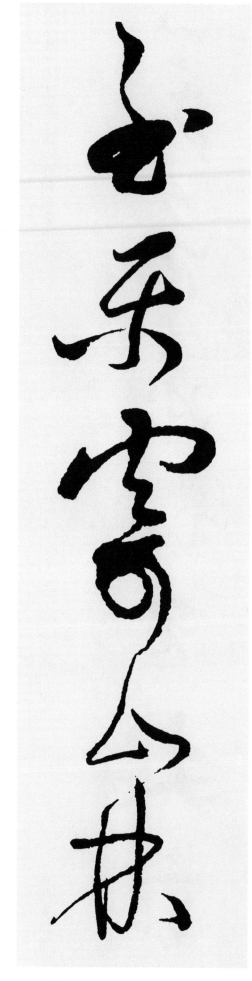

康有为自题联

81
119
81
81
68
/
118
63
59
116
97

清潭三尺竹如意

宴坐一枝松养和

梁同书自题联

105
81
87
118
90
74
68
/
123
68
19
105
102
81
68

清风明月不论价

红树青山合有诗

梁启超 自题联

105
81
113
120
63
81
42
/
108
108
105
63
120
120
81

书家索引